Dominikanerkloster
Prenzlau

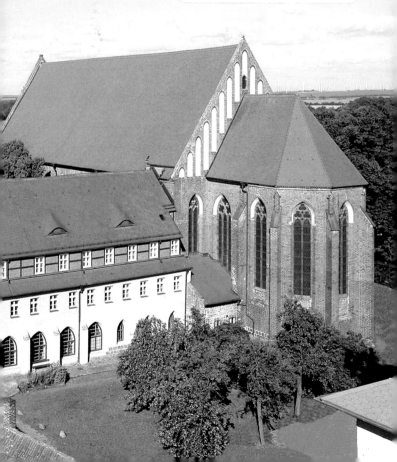

Dominikanerkloster Prenzlau

von Stephan Diller, Cäcilia Genschow
und Annegret Lindow

Die Stadt Prenzlau – Kreisstadt der Uckermark

Besiedlungsgeschichte und Stadtrechtsverleihung: In günstiger geografischer Lage am Nordende des Unteruckersees gelegen, wurde das Prenzlauer Stadtgebiet bereits seit dem 6. Jahrtausend v. Chr. besiedelt. Im 7./8. Jahrhundert n. Chr. wanderten slawische Stämme (Ukranen, Recranen) in die Uckermark ein. Ende des 12. bzw. Anfang des 13. Jahrhunderts kamen im Zuge der deutschen Ostsiedlung u. a. niederdeutsche Siedler in die Gebiete zwischen Elbe und Oder. Die neuen Einwanderer ließen sich vermutlich zuerst in der Nähe slawischer Siedlungen nieder, legten dann jedoch bald eigene Siedlungskomplexe auf dem heutigen Stadtterritorium an. Diese wuchsen nach der Stadtrechtsverleihung durch den Pommernherzog Barnim I (1213–1278) im Jahre 1234 schnell zu einer Stadt zusammen.

Erste urkundliche Erwähnung: Die erste urkundliche Erwähnung Prenzlaus stammt aus dem Jahre 1187: In einer pommerschen Urkunde wird ein Priester Stephan aus Prenzlau als Zeuge erwähnt. Ein Jahr später, 1188, benannte Papst Clemens III. in einer Bulle alle Ortschaften des Bistums Kammin in Pommern, darunter auch Prenzlau mit Markt und Gasthaus.

Wechselnde Landesherren im 13. und 14. Jahrhundert: Im Jahre 1250 musste der Pommernherzog Barnim I. die gesamte Uckermark und somit auch Prenzlau an die brandenburgischen Markgrafen Johann I und Otto III. aus dem Geschlecht der Askanier abtreten. Bis Prenzlau 1426 endgültig an Brandenburg fiel, wechselte die Stadt noch mehrmals ihre Herrschaftszugehörigkeit.

Wirtschaftlicher Aufschwung im 13. Jahrhundert: Die häufigen Herrschaftswechsel förderten die wirtschaftliche Entwicklung Prenzlaus, was sich heute noch an den imposanten Wehr- und repräsentativen Sakralbauten aus dem 13. bis 15. Jahrhundert ablesen lässt. Die

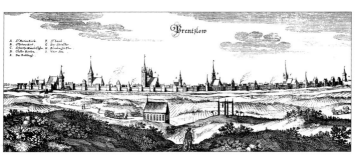

▲ *Ansicht der Stadt Prenzlau, Matthäus Merian, 1652*

Prenzlauer Ratsherren verstanden es nämlich, sich von ihren neuen Landesherrn alte Privilegien bestätigen zu lassen bzw. weitere dazu zu gewinnen. Zur wirtschaftlichen Prosperität der Stadt trug zudem ihre günstige Verkehrsanbindung bei: Zum einen kreuzten sich zu jener Zeit in Prenzlau mehrere Handelswege und zum anderen war über die schiffbare Ucker die Teilnahme am lukrativen Ostseehandel möglich.

Hauptstadt der Uckermark und geistig-kulturelles Zentrum: Prenzlau hat seit 1465 den Status »*Hauptstadt der Uckermark*« und blieb bis zur Reformation geistig-kulturelles Zentrum der Region. Die Stadt belegte in der Rangordnung märkischer Städte im Jahre 1521 den fünften Platz.

Reformation und Niedergang im Dreißigjährigen Krieg: Als Folge der Reformation wurden die bis dahin bestehenden drei Klöster aufgelöst und dem Adel bzw. der Stadt zugeführt. Prenzlau wurde 1543/44 protestantisch und in vier selbstständige Kirchspiele untergliedert.

Entscheidende Veränderungen brachte für Prenzlau auch der Dreißigjährige Krieg (1618–1648). Kaiserliche und schwedische Truppen zogen marodierend durch die Uckermark. Die Stadt erlebte eine lang anhaltende Schreckenszeit; als Folge des Krieges und von Seuchen (Pest) kam es zu einer starken Zerstörung, Verwüstung und Entvölkerung Prenzlaus.

Ansiedlung von Hugenotten und Ausbau zur Garnisonsstadt: Einen wirtschaftlichen Aufschwung nach dem Dreißigjährigen Krieg erfuhr die Stadt durch die Ansiedlung von Hugenotten: Mit dem Erlass des Edikts von Potsdam 1685 entstand 1687 in Prenzlau die größte Hugenottenkolonie in der Uckermark, die zugleich gemäß einer Zählung im Jahre 1699 die fünftgrößte in Brandenburg darstellte. Mit den Einwanderern kamen auch neue Produktionsmethoden nach Prenzlau.

Zeitgleich mit der Ansiedlung der Hugenotten begann auch Prenzlaus Geschichte als Garnisonsstadt, wurde sie doch Standort der 1. Kompanie der »*Grande Mousquetaires*«. Im 18. Jahrhundert lag das 12. Brandenburgische Infanterieregiment hier in Garnison. Die Regimentschefs führten in Prenzlau kleine Hofhaltungen und sorgten so für eine kulturelle Belebung der Stadt. Zu jener Zeit war die Wirtschaft hauptsächlich auf die militärischen Belange ausgerichtet.

Siebenjähriger Krieg (1756–1763) und Französische Fremdherrschaft zu Beginn des 19. Jahrhunderts: Der Siebenjährige Krieg brachte für Prenzlau viel Leid und Elend, verursacht vor allem durch schwedische Einquartierungen, Fouragierungen (Naturallieferungen) und Kontributionen. Insgesamt entstand der Prenzlauer Bürgerschaft in vier Jahren Krieg ein Schaden in Höhe von 137.000 Talern.

Ebenso hart hatte Prenzlau Anfang des 19. Jahrhunderts unter der französischen Fremdherrschaft zu leiden. Nach der Niederlage von Jena und Auerstedt kapitulierte am 6. Oktober 1806 in Prenzlau der Rest der preußischen Armee vor den Franzosen. Die französische Fremdherrschaft und die damit verbundenen drückenden Lasten nahmen erst nach dem Sieg über Napoleon im Jahre 1815 ein Ende.

Kommunale Selbstverwaltung 1809 und Industrialisierung: Als Ergebnis der Stein-Hardenbergschen Reformen in Preußen erhielt Prenzlau 1809 die kommunale Selbstverwaltung.

Der im Jahre 1863 erfolgte Bahnanschluss Prenzlaus trug maßgeblich zum Aufschwung der Frühindustrie bei. Auch die spätere Ansiedlung bzw. Gründung von Fabriken und Kleinbetrieben, die hauptsächlich landwirtschaftliche Produkte der Region verarbeiteten, wäre ohne die Bahnanbindung wohl nicht erfolgt. Um 1900 zählte Prenzlau 20.000 Einwohner.

Erster Weltkrieg (1914 – 1918): Zwar blieb die Stadt Prenzlau im Ersten Weltkrieg vom unmittelbaren Kriegsgeschehen verschont, doch kam auch hier mit zunehmender Kriegsdauer das gesellschaftliche Leben fast gänzlich zum Erliegen. Neben den zahlreichen Entbehrungen des täglichen Lebens hatte die Stadt 630 Kriegsopfer zu beklagen.

Weimarer Republik (1919 – 1933): In den 1920er Jahren stieß die Wassersportbewegung auf große Begeisterung, denn der Uckersee bot dafür beste Voraussetzungen. Sportplatz, Seglerheim, Bootshaus und Badeanstalt entstanden als typische Anlagen jener Zeit.

Nationalsozialismus und Zweiter Weltkrieg (1933 – 1945) – Zerstörung des alten Prenzlaus: Die Unmenschlichkeit des Nationalsozialismus hinterließ in Prenzlau wie auch anderswo bereits in den 1930er Jahren ihre verheerenden Spuren. Die Niederbrennung der Synagoge im Zuge der »*Reichskristallnacht*« (Pogromnacht) 1938 und wachsendes menschliches Leid mit Ausbruch des Zweiten Weltkrieges 1939 waren die Folgen. Die Grausamkeit dieses Massenvernichtungskrieges traf Prenzlau in den letzten Apriltagen 1945 mit voller Härte. Bombenangriffe am 19. und 25. April führten zu ersten Zerstörungen und Bränden. Daraufhin begann eine Massenflucht. Am 27. April rückten Verbände der Roten Armee über die Brüssower Chaussee und die Stettiner Straße ein. Das Stadtgebiet, das durch die bisherigen Kampfhandlungen schon erheblich gelitten hatte, wurde nun in Folge einer von der Roten Armee veranlassten Brandlegung zu insgesamt 85% zerstört. Zurück blieb ein Trümmerfeld.

Backsteingotik und Plattenbau – Wiederaufbau ab 1952: Erst 1952 begann der planmäßige Wiederaufbau der Stadt, deren anfänglich noch positive Ansätze bald dem fordernden Zwang der Wohnraumschaffung weichen mussten.

Wende 1989/90 – Prenzlau heute: Nach der politischen Wende 1989/90 kam Prenzlau, das seit 1952 zum Bezirk Neubrandenburg gehört hatte, wieder zum Land Brandenburg. Seit 1993 ist Prenzlau Verwaltungssitz des Landkreises Uckermark. Heute zählt die Stadt ca. 21.500 Einwohner. Der wirtschaftliche Schwerpunkt liegt in den Bereichen Energiewirtschaft und Technologie, Ernährungswirtschaft, Metallherstellung und -verarbeitung.

Das Dominikanerkloster

Klosterkirche – Baugeschichte und Baubeschreibung

Als um 1270 Dominikanermönche nach Prenzlau kamen, wurde ihnen das Recht eingeräumt, die vorhandene St. Nikolaikirche für ihre Gottesdienste zu nutzen. Im Jahr 1275 überließ Markgraf Johann II. von Brandenburg den Dominikanern Land zur Errichtung eines Klosters. Noch im selben Jahr wurde mit dem Bau der dreischiffigen, turmlosen Backsteinhallenkirche zur Ehre des Heiligen Kreuzes begonnen. Obwohl das frühgotische Gotteshaus etappenweise in vier Bauphasen entstand, beeindruckt der Baukörper noch heute durch seine Einheitlichkeit.

Maße: Die Kirche hat eine Gesamtlänge von 40 m und eine Breite von 18 m, der Chor ist 12 m lang und 9 m breit. Die Umfassungswände haben eine Stärke von 0,95 m, die westliche Giebelwand misst sogar 1,36 m. Die Firsthöhe beträgt im Kirchenschiff 30,70 m, im Chor 23,70 m.

Erste Bauphase: Im ersten Bauabschnitt wurden der Chor mit abschließender polygonaler Apsis und die sich anschließenden drei Joche des Langhauses errichtet.

Zweite Bauphase: Bis ca. 1350 wurden weitere drei Langhausjoche ausgeführt. Die Weihe der Kirche und des Hochaltars zu Ehren des Heiligen Kreuzes, der Heiligen Drei Könige, des heiligen Martin und der heiligen 10.000 Ritter fand im Jahre 1343 statt.

Dritte Bauphase: In der 2. Hälfte des 14. Jahrhunderts erfolgte die Einwölbung der Kirche. Als Vorbild für das zeitgleich ausgeführte schmuckreiche Nordportal diente das Kirchenportal des Zisterzienserklosters Chorin. Seine mehrfach gestuften Gewände sind mit Hohlkehlen und Birnstäben sowie Weinlaub geschmückten Kämpfer- und Sockelzonen ausgeführt. Kämpfer, Fries und Wimperg-Einfassung zeigen frühgotische Blatt-Motive.

Vierte Bauphase: Im letzten vorreformatorischen Bauabschnitt entstand die Sakristei im Südosten des Kirchenschiffes. Diese besteht aus vier kleinen Jochen, deren Kreuzgewölbe-Rippen in der Mitte auf einer Säule mit achteckigem schmucklosem Kapitell ruhen. An den Wänden

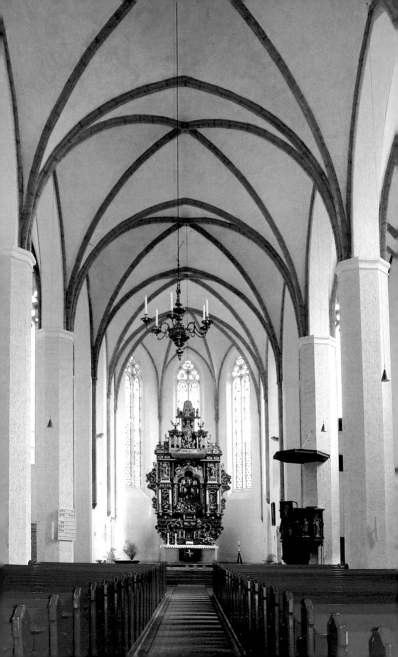

enden sie auf schmalen Konsolen. Die wohl ursprünglich über ein Obergeschoss verfügende Sakristei war bauliches Bindeglied zwischen Gotteshaus und weiteren Klostergebäuden.

Der **Ostgiebel** des Langhauses ist durch spitzbogige Blendnischen gegliedert, die mit der Neigung des Chores ansteigen. Die einfache Formgebung des **Westgiebels** entspricht ganz der schlichten Bauästhetik der Bettelorden, die außer beim Nordportal am gesamten Fassadenaufbau der Kirche eingehalten wurde. Das dortige Portal war ursprünglich nicht vorhanden. Zwischen den Strebepfeilern belichten schlanke, hohe Lanzettfenster mit Drei- und Vierpässen den Innenraum. Im Inneren tragen Achteckpfeiler das Kreuzrippengewölbe, das in den Seitenschiffen auf einfachen Lanzettkonsolen, im Chor auf floral gestalteten Konsolen und in der polygonalen Apsis auf Hornkonsolen aufliegt.

Ehemals zog sich über das südliche Seitenschiff eine hölzerne **Empore**, die wohl zeitgleich mit der Abtragung des Nordflügels der Klausur entfernt wurde.

Da das Dominikanerkloster nur bis 1544 klösterlich genutzt wurde und mit der Reformation in städtischen Besitz gelangte, konnte, nachdem die alte Nikolaikirche baufällig geworden war, die Pfarrgemeinde von St. Nikolai die ehemalige Klosterkirche für Gottesdienste benutzen. 1577 übertrug die Gemeinde das Patrozinium St. Nikolai auf die ehemalige Klosterkirche »*Zum Heiligen Kreuz*«.

Da Prenzlau seit dem ausgehenden 17. Jahrhundert Garnisonsstadt war, diente die Kirche ab 1716 auch als Garnisonskirche.

Renovierungen: Nach dem Stadtbrand von 1483 und einem Brand im Kloster im Jahr 1519 mussten Teile des Dachstuhles und der Westfassade erneuert werden. 1740 wurde die Kirche ausgebessert und mit neuen Fenstern versehen. Von 1872 bis 1874 wurde das Kircheninnere umfangreich erneuert und renoviert. Die letzte größere Innenrenovierung fand 1961 statt. Restaurierungen an der Kirchenfassade fanden 1987 und 1992–1994 statt; Erneuerungen und Ausbesserungsarbeiten am Dach wurden in den 1990er Jahren und zu Anfang des 21. Jahrhunderts durchgeführt.

Klosterkirche – Ausstattung

Altar: Der auf einer steinernen Mensa stehende, geschnitzte hölzerne Renaissance-Altaraufsatz stammt aus dem Jahr 1609. Es dürfte sich dabei um eine in Holland in Auftrag gegebene Arbeit handeln, wobei der Künstler bzw. die Werkstatt jedoch unbekannt sind.

In der Predella (= Sockel) des dreigeschossigen Altaraufsatzes ist die Abendmahlsszene ohne Judas dargestellt. Seitlich davon befinden sich die Evangelisten Lukas und Markus. Das Hauptfeld zeigt in einer Kleeblatt-Bogenarkade, auf der die Evangelisten Johannes und Matthäus ruhen, die figürliche Umsetzung der Kreuzigung Jesu. Interessant ist, dass die Kriegsknechte nicht – wie es die biblische Überlieferung sagt – um das Gewand Jesu würfeln, sondern Karten spielen. Links neben dem Hauptbild befindet sich die weihnachtliche Szene der Anbetung Jesu durch die Hirten. Rechts ist die Taufe Jesu durch Johannes im Jordan zu sehen. Darüber stehen die Apostel Petrus und Paulus. Im oberen Bereich sind Auferstehung und Himmelfahrt dargestellt. Zudem schmücken reichhaltiges Schnitzwerk und typische Renaissance-Ornamentik den Altar. 1843 wurde er renoviert. Die heutige Farbfassung geht im Wesentlichen auf diese Restaurierung zurück. 1994/95 erfolgten konservatorische Maßnahmen.

Kreuzigungsbild: Das Votivbild wurde wohl 1667 von dem Maler Franz Xaver Voßhagen geschaffen. Es war Bestandteil des Grabmals des 1668 verstorbenen und in der St. Nikolaikirche beigesetzten uckermärkischen Hof- und Landrichters Johann Wilhelm von Mudersbach (1621–1668), der als Stifter mit seinen Familienangehörigen vor dem Kreuz kniend abgebildet ist. Da aus den ersten Jahrzehnten nach dem Dreißigjährigen Krieg kaum Ansichten von Prenzlau überliefert sind, stellt das Gemälde wegen der im Hintergrund abgebildeten Stadtansicht Prenzlaus eine besondere Rarität und einen wichtigen zeitgenössischen Beleg dar. Die Wertschätzung des Bildes liegt daher vor allem in seiner stadtbezogenen Aussage. Als wesentliches Detail präsentiert sich z. B. die 1666 errichtete Südturmspitze der Marienkirche.

Taufbecken: Das Anfang des 15. Jahrhunderts geschaffene Taufbecken stand ursprünglich in der Prenzlauer Marienkirche und wurde in den Kriegswirren 1945 aus der Kirche gerettet. Das kelchförmige, aus

Bronze gefertigte Taufbecken wird von drei Tiergestalten (Löwe, Hund, Affe) und drei ca. 50 cm hohen männlichen Bronzefiguren, die wohl Lehrling, Geselle und Meister oder Jugend, Manneskraft und Alter symbolisieren, getragen. Die Außenwand des Taufkessels ziert Christus in der Mandorla, neben ihm kniend Maria und Johannes. In krabben-besetzten Kielbogenarkaden sind die zwölf Apostel dargestellt.

Kanzel: Die mit den Darstellungen der vier Evangelisten Johannes, Lukas, Markus und Matthäus sowie des Apostels Paulus geschmückte Kanzel stammt aus dem Jahre 1897.

Orgel: Die Orgel wurde 1898 von der in Frankfurt/Oder ansässigen Or-gelbaufirma Sauer unter Verwendung von Teilen einer älteren, schad-haften Orgel hergestellt.

Grabplatten: Mehrere Grabplatten erinnern daran, dass die Kirche zwischen 1577 und 1801 als Grablege genutzt wurde.

Kronleuchter: Die »löblichen Gewerke der Ziechner und Garnweber« stifteten 1731 den Kronleuchter beim Altar. Der Kronleuchter in der Nähe des Ausgangs ist eine Stiftung des Bürgers Matthias Mohr.

Klausurgebäude – Baugeschichte und Baubeschreibung

Um die ehemalige Klosteranlage in ihrer Gesamtheit zu erfassen, emp-fiehlt es sich, den stimmungsvollen **Friedgarten** (Klosterinnenhof) aufzusuchen. Hier wird überzeugend deutlich, dass das Dominikaner-kloster zu den herausragenden Baudenkmälern gotischer Backstein-kunst in Norddeutschland zählt. Die Klosteranlage gehörte im Mittel-alter zu den acht Dominikanerklöstern der Ordennation Brandenburg und ist heute ohne Zweifel eine der besterhaltenen im Land Branden-burg.

Das zweigeschossige Klausurgebäude wurde in drei Bauphasen er-richtet. In einer vierten Bauphase entstanden eine separate Sakristei und ein Bibliotheksflügel.

Erste Bauphase: Zeitgleich mit dem Chor der Klosterkirche begann man 1275 mit dem Bau des **Kreuzgangs** und des **Ostflügels**, der bis zur Fertigstellung der übrigen Konventsflügel im Erdgeschoss alle nötigen Funktionsräume wie **Sakristei, Kapitelsaal, Refektorium** (Speisesaal) und **Küche** aufnahm. Das gesamte Obergeschoss des Ost-

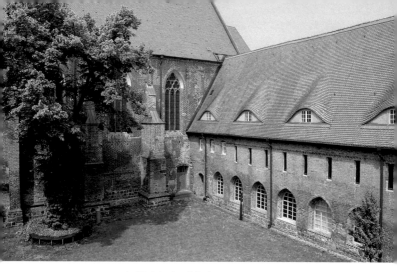

▲ *Blick in den Friedgarten*

flügels diente als **Dormitorium** (Schlafsaal) der Mönche. Später wurden die einzelnen Schlafstätten durch hölzerne Zwischenwände voneinander abgeteilt, da der Schlafbereich bei den Dominikanern nicht nur Schlafraum war, sondern auch als Raum für individuelles Studium diente. Die so entstandenen Zellen waren sowohl nach oben als auch zum davorliegenden Gang hin offen. Der Gang wurde über den Klosterinnenhof, dem Friedgarten, mittels schmaler, auch heute noch vorhandener Fenster belichtet. An der Außenfassade im Osten sorgten ursprünglich 21 Spitzbogenfenster für Helligkeit. In der Nordwand des Dormitoriums gab es einen direkten Zugang zu der ehemaligen Empore im südlichen Kirchenschiff. Zudem führte eine tonnengewölbte Treppe vom Schlafbereich in einen Verbindungsgang zwischen Sakristei und Kirche bzw. in die später separat angebaute **Sakristei**. Bevor diese um 1500 an der Südwand des Kirchenchores erbaut wurde, befand sich die ursprüngliche Sakristei im östlichen Klausurflügel. Über einen Durchgang stand sie in direkter Verbindung zum Chor der Klosterkirche. Sie war Aufbewahrungsort von Geräten, Paramenten (liturgische Kleidung, Altardecken) und der zum Gottesdienst notwendigen

Gegenstände, zugleich diente sie den Priestern und ihren Helfern vor der Messe als Ankleideraum und Beichtstube. Gemäß dieser Nutzung wurde die Sakristei in der Bauornamentik besonders bedacht. Die Schlusssteine und Kapitelle sind hier mit besonders schönen floralen Motiven geschmückt. Ähnlichen Schmuckformen begegnet man im anschließenden **Kapitelsaal**, der im Laufe der Jahrhunderte jedoch viel von seiner Ursprünglichkeit eingebüßt hat. So fehlen heute u.a. das Gewölbe und das Maßwerk der Fenster. Der Kapitelsaal war Versammlungsstätte des Konvents und Amtsraum des Priors. Hier wurden Kapitel der Ordensregel vorgelesen, Mönche bei Verfehlungen gerügt, Wahlen der Klosterämter durchgeführt, Gäste von Rang begrüßt und Provinzkapitel des Dominikanerordens abgehalten.

Zweite Bauphase: Bis ca. 1350 baute man an den bestehenden Ostflügel die weiteren Klausurbereiche Süd-, West-, und Nordflügel.

Im Erdgeschoss des **Südflügels** erschlossen vom Kreuzgang her drei Portalöffnungen die südlich gelegenen Räumlichkeiten, von denen im östlichen Bereich eine zu einem **neuen Refektorium** führte. Das ursprüngliche Refektorium im Ostflügel erhielt nun als Aufenthaltsraum der Mönche eine neue Funktion. Belichtet wurden die Räume des Erdgeschosses sowohl im Ostflügel als auch im Südflügel durch hohe Spitzbogenfenster in der Außenfassade. Auch das Obergeschoss des Südflügels hatte nach Süden hin Spitzbogenfenster. Heute erhellen noch 17 schmale Fensteröffnungen das Obergeschoss nach Norden.

Im **Westflügel** befand sich das **Refektorium** der Mönche, das Besuchern des Klosters als Gästerefektorium (Speisesaal für Gäste) zur Verfügung stand. Dieser zweischiffige, über vier Joche reichende Saal wird über breite Spitzbogenfenster in der westlichen Außenwand belichtet. Er stellt heute den eindruckvollsten und schmuckreichsten Raum des Klosters dar mit Kreuzrippengewölben, die an den Wänden auf Lanzettkonsolen ruhen, Schlusssteinen mit floralen Motiven, runden bzw. achteckigen Mittelpfeilern mit verzierten Kapitellen und Basen. Im Jahre 1516 wurden die Schildwände mit figürlichen Malereien in der Technik der **Seccomalerei** versehen, die Szenen aus der Passionsgeschichte Jesu darstellen. Weiterhin zeigt ein unteres Register einzelne Heilige und bedeutende Persönlichkeiten, die mit dem

Ostflügel des Kreuzgangs mit spätgotischem Flügelaltar ▶

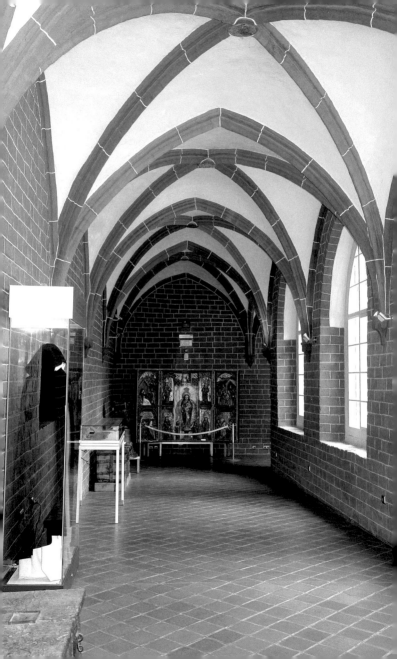

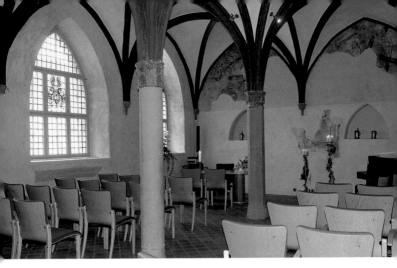

▲ *Refektorium*

Orden der Dominikaner in Verbindung gebracht werden können. Diese Wandmalereien entdeckte man 1915 und legte sie frei. Der heutige Zustand der Malereien ist das Ergebnis der Restaurierung von 1999, bei der nachträgliche Übermalungen beseitigt und abgedeckte Bereiche freigelegt wurden.

Die sich nach Norden hin anschließenden Räumlichkeiten, **Küche** und **Vorratsraum**, bildeten eine Funktionseinheit mit dem Gästerefektorium. Während das mittelalterliche Erscheinungsbild der Küche durch zahlreiche Umbauten nach der klösterlichen Zeit vollständig verlorengegangen ist, besitzt der Vorratsraum noch heute sein ursprüngliches Aussehen mit Kreuzbandgewölbe. Im Anschluss an Küche und Vorratsraum folgt eine **Kapelle**, die ursprünglich nur über den im Norden gelegenen Eingangsbereich (Pförtnerraum) zu betreten war. Einen direkten Zugang zum Kreuzgang gab es nicht. Dieser sakrale Andachtsraum diente Besuchern zum privaten Gebet, zur Einkehr, Meditation und Stille. In der Kapelle erhebt sich ein Sternengewölbe über einem freistehenden Mittelpfeiler. In den Spitzbogenfenstern sind die originalen Maßwerkformen noch erhalten.

Das **Obergeschoss des Westflügels** belichteten zur Seeseite hin rundbogige Fensteröffnungen, nach Osten gliederten 17 rechteckige Fenster die Außenwand und sorgten für Helligkeit auf einem Gang, der sich analog zum Ost- und Südflügel über die gesamte Länge des Klausurflügels erstreckte. Die heutigen Rundbogenfester und der Erker zum Innenhof sind 1828 bzw. 1928 eingesetzt worden. Eine Rundbogenöffnung an der Anschlusswand zum Kirchenschiff stellte einen Zugang zu der im Westen des Kirchenschiffs liegenden Empore her.

Der Westflügel verfügte als eine Besonderheit über eine **Warmluftheizung**: Ein doppelwandiger Raum im **Keller des Westflügels** diente hierfür als Brennkammer. Über einen östlich gelegenen Raum wurde die Brennkammer mit Holz beschickt, das sich dort unter Luftabschluss zu Holzkohle umwandelte. Durch eine Öffnung in der westlichen Wand der Brennkammer gelangte der entstandene Rauch in einen Schacht, der über dem Gewölbe des westlichen Raumes verlief und nach draußen führte. Nach Abschluss des Brennvorganges ließ man kalte Luft aus dem westlich mit Fenstern versehenen Raum mittels einer an der Westseite gelegenen Zulufteinleitung in die Brennkammer hinein. Von hier aus strömte die in der Brennkammer erwärmte Luft über drei Heizkanäle in den Fußboden des darüber liegenden Speiseraumes.

Der heute fehlende **Nordflügel** des Klosters lag am südlichen Seitenschiff der Klosterkirche. Der Zugang zu diesem Gebäudeteil erfolgte vom Ost- und Westflügel. Vom Nordflügel erreichte man über einen Segmentbogendurchgang das südliche Kirchenschiff. Auch dieser Klosterflügel hatte ein Obergeschoss. Abbruchspuren einer Treppenanlage lassen sich noch heute an der Südfassade der Klosterkirche erkennen. Es ist davon auszugehen, dass der Nordflügel vor oder spätestens bei umfangreichen Umbaumaßnahmen des Klosters 1738 abgerissen wurde. Auf einem Grundrissplan von 1738 ist dieser Flügel nur noch mit einer dünnen Linie gekennzeichnet.

Über die Nutzung der **Obergeschosse des Süd-, West- und Nordflügels** lassen sich nur Vermutungen anstellen, da diese nach der Säkularisation des Klosters im Jahre 1544 mehrfach überbaut wurden. Es ist wohl davon auszugehen, dass die Räumlichkeiten hauptsächlich den wissenschaftlichen Studien der Mönche dienten.

Dritte Bauphase: In der 2. Hälfte des 14. Jahrhunderts setzte die dritte Bauphase ein. In diesem Bauabschnitt erhielt der gesamte **Kreuzgang** – eventuell ohne Nordflügel –, der neun Joche je Flügel zählt, ein **Kreuzrippengewölbe**. Neben der Funktion als Verbindungsgang zwischen den einzelnen Klausurflügeln bildete der Kreuzgang den Rahmen für festliche Prozessionen, war ein Ort der Stille und des Gebetes und des Gedenkens an die Toten. Zusätzlich fanden hier städtische Verhandlungen und Rechtsprechungen statt. Im Allgemeinen ist ein Kreuzgang mit einer Arkadenstellung auf einer Brüstungsmauer zum Innenhof geöffnet. Mit der Einwölbung erhielt der Kreuzgang auch seine farbliche Gestaltung. Die Wände waren ziegelrot mit weißem Fugenstrich farblich gefasst. Die Gewölberippen variierten in ihrer Farbgebung. Die Schildbögen waren grau, die Diagonalrippen hingegen ziegelrot und grau, die Gurtrippen waren ebenfalls grau und ziegelrot und wechselten in der Farbfolge zu den Diagonalrippen. In Prenzlau ist der Kreuzgang durch Spitzbogenfenster geschlossen und somit ein typisches Beispiel für den Wandel vom offenen Arkadengang zur geschlossenen Raumeinheit in der nördlichen Baulandschaft.

Neben dem Kreuzgang wurden im Erdgeschoss des Ostflügels alle Räume bis auf die Küche und das ehemalige Refektorium eingewölbt, die Sakristei vergrößert und der Kapitelsaal zu Gunsten einer Schreibstube verkleinert. Im Westflügel erfolgte die Einwölbung von Eingangsraum, Kapelle, Vorratsraum und Refektorium.

Vierte Bauphase: Um 1500 entstanden an der Südwand des Kirchenchors eine neue **zweigeschossige Sakristei** und als Anbau an den Westflügel und in Verlängerung des Südflügels ein unterkellertes **Bibliotheksgebäude** (heute: Pfarrhaus). Nach dem Klosterbrand von 1519 baute man im östlichen Raum des Südflügels eine **Warmluftheizung** ein. Nun wurde im Südflügel zwischen einem Winter- und einem Sommerrefektorium unterschieden. Im Ostflügel zerstörte der wohl im Küchenbereich ausgebrochene Brand Teile des Gewölbes sowie die meisten maßwerkgeschmückten Fenster im südlichen Bereich.

Als Folge der **Reformation** kam es 1543/44 zur Säkularisation des Klosters. Während die ehemalige Klosterkirche evangelische Pfarrkirche wurde, diente die Klausur fortan den unterschiedlichsten städti-

schen Zwecken: Hospital, städtische Münze, Lazarett, Armenhaus, Gefängnis, Stadtkrankenhaus, Museum, Internat und Altersheim. Diese verschiedenen Nutzungen erforderten jeweils andere Raumgegebenheiten, was im Laufe der Jahrhunderte zahlreiche bauliche Veränderungen nach sich zog. So erhielt das Kloster Anfang des 19. Jahrhunderts ein Dachgeschoss in Mansardenform.

Nutzung seit 1945
Der ununterbrochenen Nutzung des Dominikanerklosters über die Jahrhunderte und der Tatsache, dass das Kloster die Zerstörung der Stadt Prenzlau gegen Ende des Zweiten Weltkrieges unbeschadet überstand hat, ist es zu verdanken, dass die gesamte Klosteranlage in ihren Grundformen im Wesentlichen erhalten geblieben ist. Neben der Einrichtung eines Museums im Erdgeschoss des Westflügels ab 1957 wurde die Klausur von 1945 bis 1989 hauptsächlich von Einrichtungen des Gesundheitswesens genutzt. Nach einem Schornsteinbrand im Oktober 1989 zogen alle Institutionen bis auf das Museum aus dem Kloster aus. Es folgten ab 1990 in Zusammenarbeit mit dem Landesamt für Denkmalschutz Sicherungsmaßnahmen, die dem Erhalt der klösterlichen Bausubstanz dienten. Eine zweijährige umfassende Sanierung und Restaurierung der gesamten Klosteranlage begann im September 1997, als für diese Maßnahme seitens der Europäischen Union, des Landes Brandenburg und der Stadt Prenzlau finanzielle Mittel in Höhe von ca. 13,4 Mio. DM zur Verfügung gestellt wurden. Das Dominikanerkloster erfuhr neben seiner Sanierung den Ausbau zu einem **Kulturzentrum und Museum**. Für diese kreative Umnutzung einer denkmalgeschützten Gebäudeanlage bekam das mit der Sanierung betraute ortsansässige Architekturbüro Beckert & Stoffregen 1999 den Brandenburgischen Architekturpreis. Heute beherbergt das ehemalige Dominikanerkloster neben dem Kulturhistorischen Museum das Historische Stadtarchiv, die Stadtbibliothek und die Kulturarche, die über Räumlichkeiten verfügt, die für Kleinkunstdarstellungen und andere kulturelle Veranstaltungen genutzt werden. Das ehemalige Gästerefektorium ist heute Kammerkonzertsaal und steht u.a. für Eheschließungen zur Verfügung.

Quellen- und Literaturnachweis

Brandenburgischer Architekturpreis 1999. In: Heimatkalender für den Kreis Prenzlau. 43. Jg. (2000), S. 90.

Buchholz, Carl: Versuch einer Chronik über St. Nikolai. Prenzlau [1932].

Dehio, Georg: Handbuch der deutschen Kunstdenkmäler: Die Kunstdenkmäler im Land Brandenburg, bearb. v. Gerhard Vinken u. a. München/Berlin 2000.

Heimann, Heinz-Dieter / Neitmann, Klaus / Schich, Winfried u. a. (Hg.): Brandenburgisches Klosterbuch. Handbuch der Klöster, Stifte und Kommenden bis zur Mitte des 16. Jahrhunderts, Bd. II. (= Brandenburgische Historische Studien). Berlin u. Brandenburg 2007.

Hillebrand, Katja: Das Dominikanerkloster zu Prenzlau. Untersuchungen zur mittelalterlichen Baugeschichte. Diss. Univ. Kiel 2000, München/Berlin 2003.

Hoppe, Jürgen: Das Dominikanerkloster – ein kulturelles Zentrum der Stadt Prenzlau. In: Heimatkalender für den Kreis Prenzlau. Prenzlau 43. Jg. (2000), S. 86f.

Kulturhistorisches Museum Prenzlau. Mittelalterliche Objekte im Dominikanerkloster. Katalog, hrsg. v. Kulturhistorischen Museum Prenzlau. Prenzlau 1999.

Die Kunstdenkmäler der Provinz Brandenburg, Bd. 3.1: Die Kunstdenkmäler des Kreises Prenzlau, bearb. v. Paul Eichholz. Berlin 1921, Ndr. Neustadt/Aisch 2002.

Lindow, Annegret / Roge, Franz: Stadtbilder aus Prenzlau. Leipzig 1993.

Müller, Gottfried: Die Dominikanerklöster der Ordensnation Mark Brandenburg. Diss. phil. Berlin 1914.

Rundgang Stadtbrüche. Zwischen Backsteingotik und Plattenbau, hrsg. v. der Stadt Prenzlau u. dem Kulturhistorischen Museum im Dominikanerkloster Prenzlau. Prenzlau 2009.

Schwartz, Emil: Geschichte der Uckermärkischen Hauptstadt Prenzlau. Göttingen 1975.

Schwartz, Emil: Johann Wilhelm von Mudersbach, Hof- und Landrichter der Uckermark. In: Der Herold. Vierteljahresschrift für Heraltik, Genealogie und verwandte Wissenschaften, Bd. 6 (1968), S. 535–542.

Seckt, Johann Samuel: Versuch einer Geschichte der Uckermärkischen Hauptstadt Prenzlau, 2. Teil. Prenzlau 1785/1787.

Wieland, Frank: Johann Wilhelm von Mudersbach, Hof- und Landrichter der Uckermark, und das Tafelbild von St. Nikolai. In: Mitteilungen des Uckermärkischen Geschichtsvereins zu Prenzlau, Heft 14 (2007), S. 9ff.

Titelbild: *Dominikanerkloster und St. Nikolaikirche von Südosten*
Rückseite: *Ehemalige Sakristei, heute Klosterladengalerie*

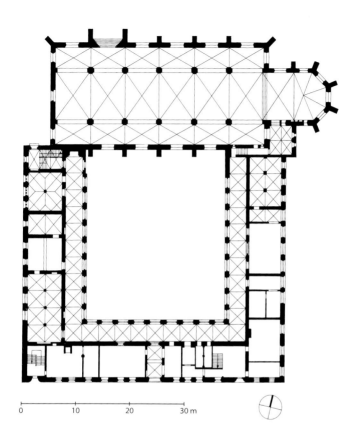

```
0        10        20        30 m
```

Dominikanerkloster Prenzlau
Bundesland Brandenburg
Uckerwiek 813
17291 Prenzlau

Tel. 03984 / 75 11 41 · Fax 03984 / 75 46 99
E-Mail: infox@dominikanerkloster-prenzlau.de
Internet: www.dominikanerkloster-prenzlau.de

Aufnahmen: Dominikanerkloster Prenzlau
Druck: F&W Mediencenter, Kienberg

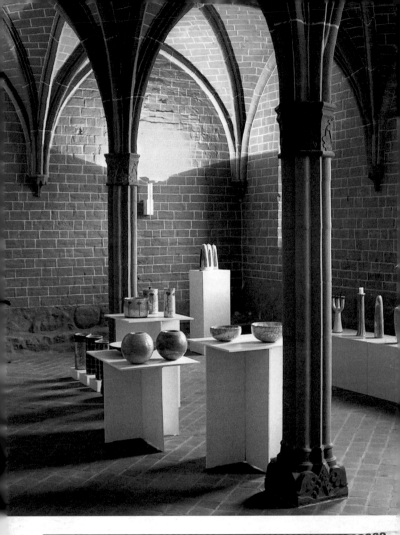

DKV-KUNSTFÜHRER NR
2., neu bearb. Auflage 20
© Deutscher Kunstverlag
Nymphenburger Straße 9
www.dkv-kunstfuehrer.d

ISBN 9783422020962

9 783422 020962